作って発見！西洋の美術

西洋の美術 2

音ゆみ子

東京美術

この本で紹介する **西洋の美術と工作**

紀元前14世紀

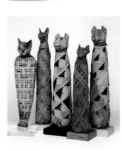

ツタンカーメン王の黄金のマスク —— p.6

ずっとぴかぴか！
ツタンカーメンのねこねこマスク —— p.7

紀元前1世紀

ネコのミイラ —— p.9

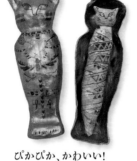

ぴかぴか、かわいい！
ねこねこミイラのペンケース —— p.9

紀元前1世紀

《ミロのヴィーナス》 —— p.12

どんな腕？こんな腕！
勝手にミロのヴィーナス —— p.13

8世紀

『ケルズの書』 —— p.16

ぷかぷか浮かぶ！
不思議なフロートデコ文字 —— p.17

紀元前2000		紀元前1000		紀元元年		1000	1100	1200	1300
紀元前 20世紀	紀元前 11世紀	紀元前 10世紀	紀元前 1世紀	1世紀	～ 10世紀	11世紀	12世紀	13世紀	14世紀

（注）正確には1～100年を1世紀、101～200年を2世紀……1901～2000年を20世紀という風に呼びます。

19世紀

ターナー《吹雪》 —— p.34

嵐の海をこえて進め！ターナー号 —— p.35

19世紀

スーラ《グランド・ジャット島の日曜日の午後》 —— p.40

時には根気も大切！
スーラのペタペタ点描アート —— p.41

19世紀

ムンク《叫び》 —— p.44

逃げなくちゃ！
ムンクの叫び人形 —— p.45

20世紀

ピカソ《海辺の母子像》 —— p.48

気持ち色いろ
ピカソのワントーン絵画 —— p.49

16世紀

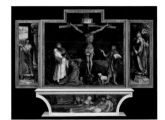

グリューネヴァルト
《イーゼンハイム祭壇画》── p.20

開くとびっくり!
グリューネヴァルトの飛び出す絵
── p.21

16世紀

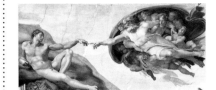

ミケランジェロ
《アダムの誕生》── p.24

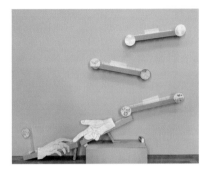

ドキドキ★ドラマチック!
ミケランジェロの
天地創造スイッチ ── p.25

17世紀

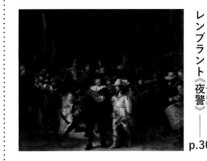

レンブラント《夜警》── p.30

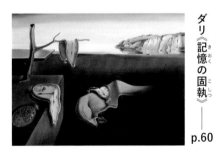

全員集合!
レンブラントの顔出しパネル ── p.31

1400	1500	1600	1700	1800	1900	2000（年）
15世紀	**16**世紀	**17**世紀	**18**世紀	**19**世紀	**20**世紀	

20世紀

ガウディ《グエル公園》── p.52

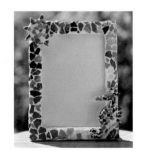

夢がいっぱい!
ガウディのモザイクフォトフレーム
── p.53

20世紀

ジャコメッティ
《歩く男Ⅱ》
── p.56

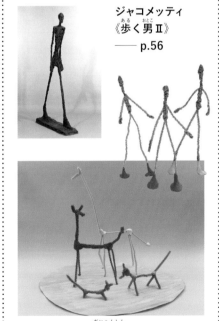

カラフルモールが大変身!
ジャコメッティの棒動物園 ── p.57

20世紀

ダリ《記憶の固執》── p.60

時間もとけちゃう!?
ダリのぐにゃぐにゃ時計オブジェ ── p.61

読者のみなさんへ

『作って発見！ 西洋の美術』は、工作をしたり絵をえがいたりして、西洋の美術のおもしろさを見つけてもらう本です。その2冊目をお届けすることができて、とてもうれしいです。「マティスの窓カードでお友だちに手紙を書きました」「モナリザ福笑いで大笑い！」「スーパー・アルチンボルドを作ってから、スーパーのチラシを見るのが楽しみになりました」などなど、シリーズの1冊目の感想には、工作を楽しむみなさんの姿があふれていて、胸がいっぱいになりました。

私は、ふだんは美術館で働いています。美術館にかざる作品を選んだり、絵の解説をする仕事です。でも、大人になってから工作をしたことは、ほとんどありませんでした。絵の歴史や見方は学びましたが、画家さんのようにえがき方を勉強したことはありませんし、工作のプロでもありません。ですから、1冊目の本で見本の作品を作る時、たくさん失敗して、がっかりしました。もっと上手にえがけたら、と何度も思いました。

ところが、ある時、どんなに失敗しても、上手にえがけなくても、「楽しい」という気持ちの方がずっと大きいことに気づきました。うまくいかないのに楽しいなんて……と、自分の気持ちにとまどいましたが、とにかく楽しくてしかたなかったのです。それに、絵を見るのも、前よりもっと好きになりました。その絵からどんな工作ができるかな？ と考える楽しみが増えたからです。大げさに思うかもしれませんが、この気持ちは私の宝物です。

そして、ふと画家のピカソの言葉を思い出しました。ピカソは、みなさんぐらいの年のころ、大人よりも絵が上手な天才少年でした。ところが、大人になったピカソが目指したのは、子どものようにえがくこと。なんと、おじいさんになって「やっと子どものような絵がえがけるようになった」と言ったのです。おかしなことを言う人だと思いますか？ けれど、たぶんピカソがあこがれたのは、みなさんのように、心から絵を楽しむことです。上手にえがくことよりもずっと大切で、大人にはむずかしいことだからです。

もちろん「うまくできないと楽しくない！」という人もいるでしょう。よく分かります。それに、上手になりたい気持ちも大切です。そんな人は、右のページの工作のコツをためしてください。きっとうまくいきますよ。気づけば、夢中になって、楽しい気持ちでいっぱいになっているはずです。「楽しむのなら大得意！」という人は、自信を持って、思いきり楽しんでください。そして、大人になってもその気持ちを忘れずにいてください。でも、もし忘れてしまっても大丈夫。私が思い出したように、必ず思い出すことができるはずです。今のみなさんにも、大人になったみなさんにも、この本を楽しんでもらえたら、本当にうれしく思います。

音ゆみ子

工作のコツ

ここでは、工作のコツをいくつかお伝えしたいと思います。どれもちょっとしたことですが、やってみるとびっくりするほど「工作力」がアップするはずです。ぜひ、取り入れてみてください。

のりは はしっこまで

紙はすみっこがはがれやすいです。のりは「はしっこまで」きっちりぬりましょう。また、いろいろな種類ののりがあります。薄い紙を使う時、スティックのりは水分が少ないので、紙がぼよぼよになりにくくて、使いやすいでしょう。

よくかわくまで がまん!

工作ではときどき、がまんが必要です。のりがかわくまで、紙ねんどがかわくまで、絵の具がかわくまで、待ちましょう。特に、色を重ねる時、必ずかわいてから次の色をぬりましょう。よくかわいていないと、色がきたなく混ざってしまいます。

ぬり絵は まわりから

きれいに色をぬりたい時、りんかく線のすぐ内側をまずぬってみましょう。形からはみ出さずに仕上げることができると思います。

ぼよぼよの紙に 「押し」をする

水分の多い絵の具で色をぬった時、あるいはのりをたっぷりぬった時、かわくと紙がぼよぼよになってしまうことがありますね。そんな時は、新聞紙などに挟んで、その上に重いものを置いて、1日待ってみましょう。まっすぐの紙に戻ります。

ハサミは ぱちんとしない

ハサミで紙を切る時、ハサミの先端まで、ぱちん!と閉じてしまうと、きれいに切れません。ハサミを閉じきらずにもう一度開いて、続きを切っていきましょう。

カッターは 最初はやさしく

カッターで切る時、一発で切り落とそうとしないこと。初めは軽く線をなぞり、それを何度もくりかえして切りましょう。最初の切りまちがいを防げます。

折る前に 「みね打ち」

少し厚めの紙を折る時、折りたいラインに事前に、ハサミやカッターの刃の裏側(みね側)などで折れ線をつけてみましょう。きれいに折れます。

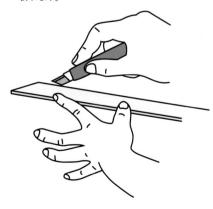

ゴミは こまめに片付ける

ちらかった机の上だと、大人でもまちがえやすくなります。出たゴミはすぐにゴミ箱に入れるなどして、机の上の作業スペースをなるべく広く保ちましょう。

失敗しても 気にしない!

ちょっと失敗してもそこでやめない、何とか最後までやり通す気持ちが大事です。できあがってみれば、その失敗もまた大事な作品の一部のように思えてくるはずです。

色の作り方

絵の具で足りない色がある時、色をまぜて作ってみよう!

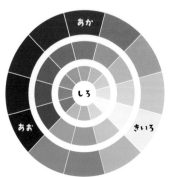

見てみよう

ツタンカーメン王の黄金のマスク

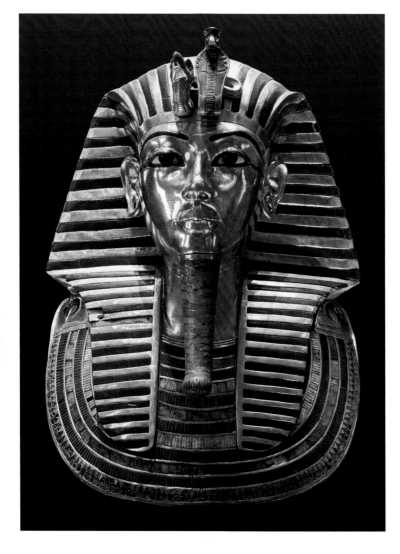

作品名　ツタンカーメン王の黄金のマスク

作られた時代　紀元前1355年ごろ（今からおよそ3400年前）

作品のある場所　大エジプト博物館（エジプト）

ツタンカーメン（左）と妻のアンケセナーメン。

ツタンカーメンのマスクって何？

ツタンカーメンは、今からおよそ3400年前のエジプトの王様です。9歳で王になり、18歳ぐらいで亡くなったと言われます。古代エジプトでは、死んだ人の体をミイラにして埋葬しましたが、ツタンカーメンのミイラには美しいマスクがかぶせられていました。金と宝石でできていて、重さは約10キロ。背中側には、おまじないの言葉も刻まれています。あの世で幸せに暮らせるように願って作られたものです。

作ってみよう

＼ ずっとぴかぴか！ ／
ツタンカーメンのねこねこマスク

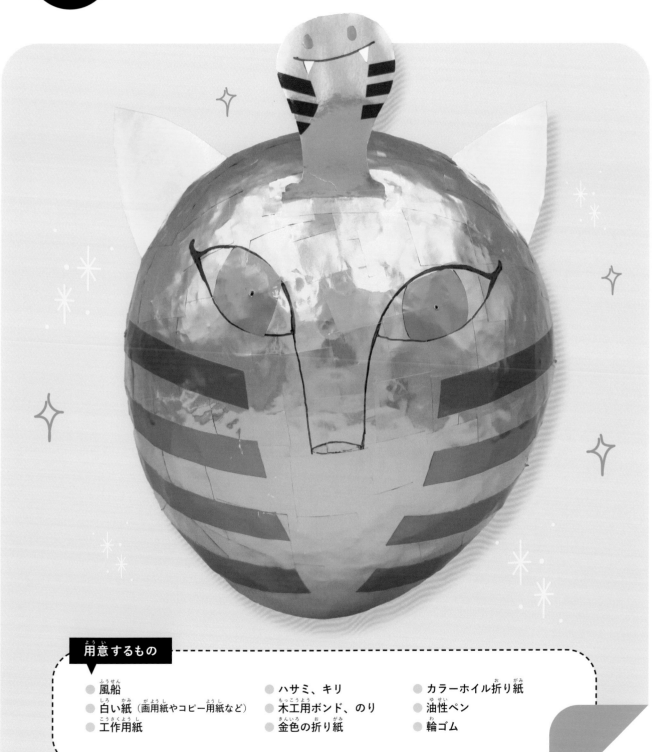

用意するもの

- 風船
- 白い紙（画用紙やコピー用紙など）
- 工作用紙
- ハサミ、キリ
- 木工用ボンド、のり
- 金色の折り紙
- カラーホイル折り紙
- 油性ペン
- 輪ゴム

作り方
▶▶▶▶

ツタンカーメンのねこねこマスクの作り方

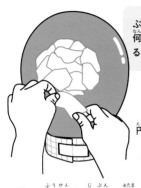

ぶ厚くなるまで、何重にも重ねてはると丈夫になるよ!

工作用紙を円柱形にとめて台にするとやりやすい!

1 風船を自分の頭ぐらいの大きさにふくらませる。ちぎった白い紙に、木工用ボンドを水で薄めたものをたっぷりつけて、風船の縦半分まではる。

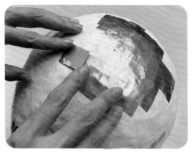

2 1日置いて、よくかわかしたら、1辺2〜3cmほどの四角形に切った金色の折り紙をのりで全面にはる。

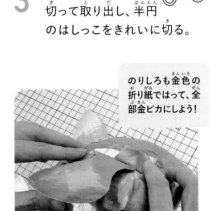

3 風船をハサミで切って取り出し、半円のはしっこをきれいに切る。

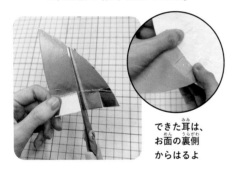

できた耳は、お面の裏側からはるよ

4 工作用紙に金色の折り紙をはって、ネコの耳や頭の上のかざりを作る。写真は耳ののりしろになる部分に切り込みを入れているところ。

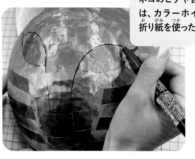

ネコのヒゲや目には、カラーホイル折り紙を使ったよ!

5 ネコの顔を油性ペンでえがき、好みで模様を入れる。

のりしろも金色の折り紙ではって、全部金ピカにしよう!

6 頭の上のかざりをはる。

7 キリで目と耳の横に穴をあける。

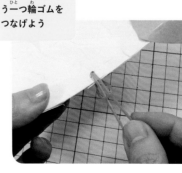

短かったら、もう一つ輪ゴムをつなげよう

8 耳の穴に輪ゴムを通す。

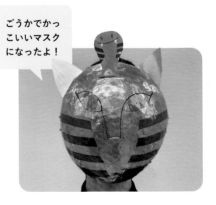

ごうかでかっこいいマスクになったよ!

9 できあがり!

作ってみよう

\ ぴかぴか、かわいい! /　難易度 ★★★★★

ねこねこミイラのペンケースの作り方

用意するもの

● 油ねんど
● 食品用ラップ
● 白い紙（画用紙やコピー用紙など）
● 木工用ボンド
● カッター
● 金色の絵の具と筆
● 油性ペンなど

作り方

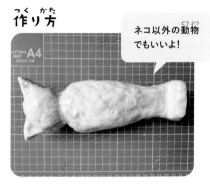

ネコ以外の動物でもいいよ!

1 油ねんどでネコの形を作って、全体を食品用ラップできっちりとつつむ。

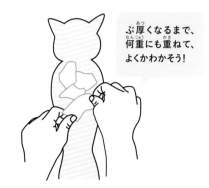

ぶ厚くなるまで、何重にも重ねて、よくかわかそう!

2 ちぎった白い紙に、木工用ボンドを水で薄めたものをたっぷりつけて、全体にはる。よくかわかす。

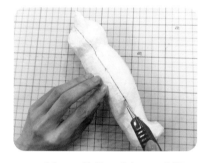

3 厚みの半分の場所に、目印をつけ、それに沿って、カッターで表面の紙の部分を切る。

4 開いて、中のねんど型を取り出す。

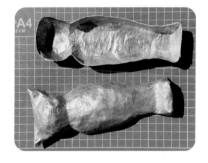

5 金色の絵の具で全体をぬって、よくかわかす。

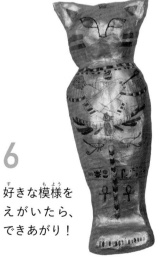
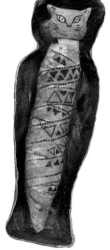

6 好きな模様をえがいたら、できあがり!

ネコのミイラペン
シャープペンシルにテーピングテープをぐるぐる巻いて、ペンで模様をえがく。頭は紙ねんど製。芯の出し入れのために取り外しできる。

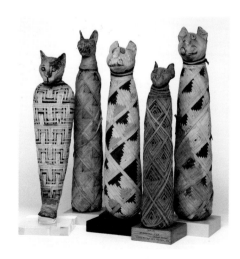

ネコのミイラ　紀元前30年ごろ

工作すると見えてくる ┃ 今よりも大切な死後の世界

永遠の美しさ

「人は死んだらどうなるの？」と思ったことはありませんか？ 怖いけれど、気になる「あの世」のこと。今も昔も、世界中の人の心配事です。なかでも、死後の世界をとても大切にしたのが、古代エジプトの人々でした。

古代エジプトでは、人が死んだ後も、魂はあの世で生き続けると信じられていました。そのためには、魂が宿る「永遠の体」が必要です。だから、体がくさってなくならないように、乾燥させてミイラにしました。さらに、ツタンカーメンのマスクは、本物の

棺

マスク　ミイラ

ミイラは大切に棺に入れられました。ツタンカーメンの棺はごうかな3重の棺です。

金で作られました。ずっと色あせない金は、永遠の体にふさわしいからです。実際に、3400年たった今でも、マスクはぴかぴか、作ったばかりのような美しさです。

動物は神様

古代エジプトには動物の姿の神様がたくさんいました。たとえば、下の絵の左は、天空を支配するホルス神。ハヤブサの頭を

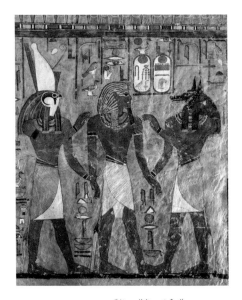

ラムセス1世の墓の壁画

ホルス神とアヌビス神の間にいるのが、ラムセス1世。ツタンカーメンより50年ほど後のエジプトの王様です。

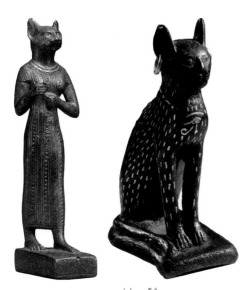

バステト神の像
ネコの女神。恵みの神、戦いの神です。

洋の人々のあこがれでした。さらに、19世紀に考古学が盛んになると、古代エジプトの王様のお墓にも注目が集まりました。

　そして今から100年ほど前、イギリスの考古学者が、ツタンカーメンのお墓を発見したのです。墓泥棒にあらされることなく、ほとんどそのままの形で見つかったお墓からは、マスクや棺の他にもたくさんの品々が発掘されました。西洋の美術とはちがう美しさに人々はおどろき、古代エジプト美術は、ヨーロッパやアメリカでブームになりました。

しています。右は死後の世界を守るアヌビス神。頭は山イヌです。

　神様でもある動物はとても大切にされました。たとえば、古い歴史書にはこんな出来事が記されています。ある戦争の時、エジプトの人が動物を神様だと信じていることを知った敵国は、ネコを盾にする作戦を思いつきました。すると、エジプト軍は手も足も出せず、すぐに負けてしまったといいます。古代エジプトの人々にとって動物は、戦争の勝敗よりも、ずっと大切なものだったのです。

ツタンカーメンのお墓は、世紀の大発見！

　エジプト美術は、西洋美術よりずっと古い歴史があります。ですから、大昔から西

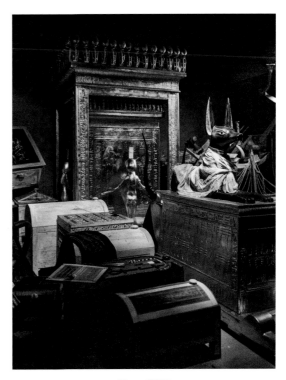

ツタンカーメンのお墓は、宝物でいっぱいでした（写真は、発掘時の様子を再現したもの）。

見てみよう

《ミロのヴィーナス》

作品名　ミロのヴィーナス

作られた時代　紀元前100年ごろ（今からおよそ2100年前）

作品のある場所　ルーヴル美術館（フランス）

《ミロのヴィーナス》は、1964年に来日したこともあります。

ミロのヴィーナスって何？

今から2000年以上も前の古代ギリシャ時代の彫刻です。愛と美の女神ヴィーナスの像で、大理石でできています。今から200年くらい前に、ギリシャのミロス島で発見されたので、「ミロのヴィーナス」と呼ばれています。残念ながら、両腕は見つかっていません。それでも、バランスのとれた美しい体は、長い間、西洋の画家や彫刻家のあこがれだった古代ギリシャ彫刻の典型です。

\ どんな腕？こんな腕！/
勝手にミロのヴィーナス

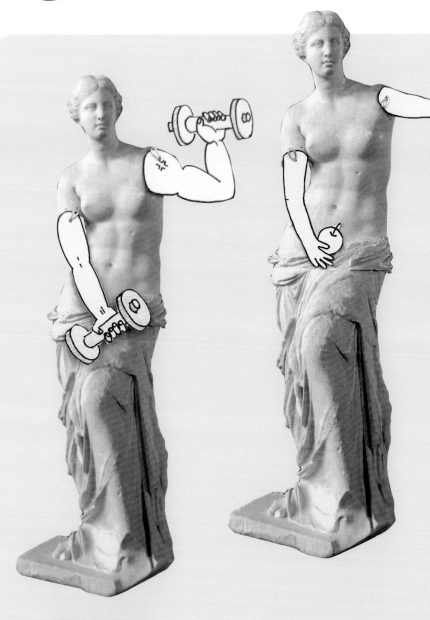

用意するもの

- 白い紙（画用紙やコピー用紙など）
- 厚紙（工作用紙など）
- ハサミ、キリ
- ペン
- アルミ製ワイヤー（太さ1mm程度のもの）

作り方
▶ ▶ ▶

勝手にミロのヴィーナスの作り方

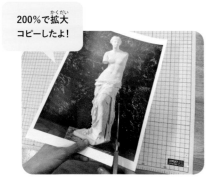

200%で拡大コピーしたよ！

1 12ページの《ミロのヴィーナス》の写真をコピーして、ハサミでおおよその形に切る。

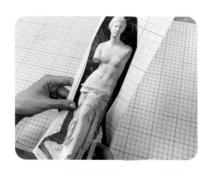

2 **1**を工作用紙などの厚紙にはって、《ミロのヴィーナス》の形にきれいに切る。

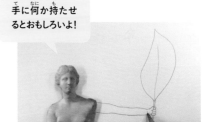

手に何か持たせるとおもしろいよ！

3 画用紙に**2**を置いて、《ミロのヴィーナス》に合う腕を考えてえがき、切り取る。

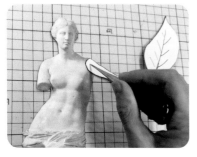

4 肩と腕を重ねて、キリで穴を開ける。

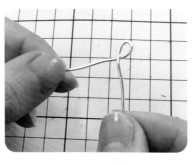

5 5cmくらいに切ったアルミ製ワイヤーを真ん中で軽く折り、小さな輪を作る。

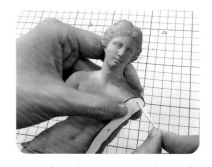

6 輪の根もとまで**5**を通して腕と肩をつなげる。

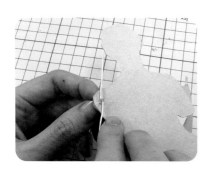

7 裏側に出たワイヤーは、くるくると2回ほど巻いて、長すぎる部分はハサミで切る。

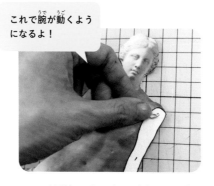

これで腕が動くようになるよ！

8 表側に出た輪の部分は、指でつぶす。右腕も同様に作ってみよう！

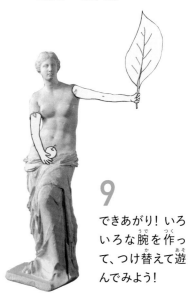

9 できあがり！ いろいろな腕を作って、つけ替えて遊んでみよう！

工作すると 見えてくる ┃ みんなが夢中になった 古代ギリシャ彫刻

なくなった部分を想像する楽しみ

どんなヴィーナスの腕を作りましたか？ 腕の角度や指の開き方、手には何を持っていたのか？……いろいろと想像するのは楽しいですね。

みなさんが「勝手にミロのヴィーナス」を作ったのと同じように、たくさんの人が夢中になったのが、《ラオコーン》です。およそ500年前、ローマの畑からほり出された時、真ん中の人には右腕がありませんでした。そのため、さまざまな芸術家や学者が右腕の形に頭を悩ませ、右腕を作るコンクールが開かれたこともあります。多くの人がもとの姿だと推測したのは、腕を前にのばしたポーズ。だから長い間、その形の腕が取りつけられていました。ところが、今から100年ほど前に本物の腕が見つかったのです。なんと、ひじから先を背中の方にぐっと曲げた腕でした。最初は、誰も信じませんでしたが、よく調べると本物だと分かり、今ではその腕につけ替えられています。

《ミロのヴィーナス》はリンゴや鏡を持っていた、と考える人が多いですが、本当のところは分かりません。だって、本物の腕はまだ見つかっていないのですから。ぜひ、すてきな腕をたくさん考えてみてください。

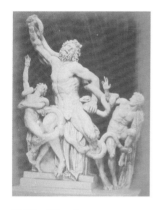

本物の腕が取りつけられる前のラオコーンの写真。昔の人たちが想像して作った右腕がつけられています。

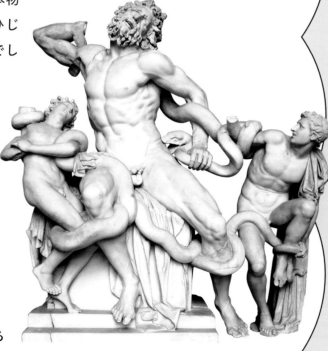

《ラオコーン》紀元前42〜紀元前20年ごろ

見（み）てみよう

『ケルズの書（しょ）』

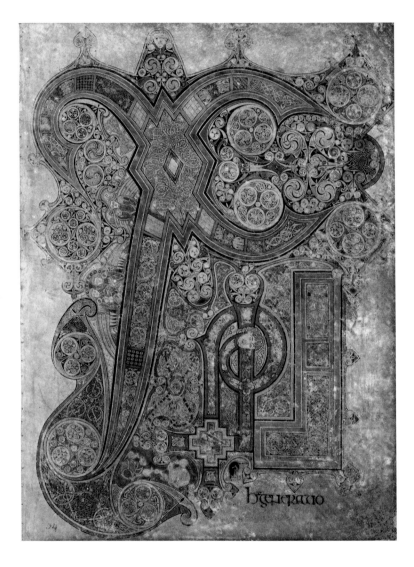

作品のある場所（さくひん　ばしょ）　トリニティ・カレッジ図書館（としょかん）（アイルランド）

作られた時代（つくられた　じだい）　800年（ねん）ごろ（今（いま）からおよそ1200年前（ねんまえ））

作品名（さくひんめい）　ケルズの書（しょ）

『ケルズの書（しょ）』があるトリニティ・カレッジ図書館（としょかん）。映画（えいが）のセットのモデルになるほど、美（うつく）しい図書館（としょかん）として有名（ゆうめい）です。

ケルズの書（しょ）って何（なに）？

今（いま）から1200年（ねん）ぐらい前（まえ）に作（つく）られた聖書（せいしょ）です。アイルランドのケルズ修道院（しゅうどういん）にあったので『ケルズの書（しょ）』と呼（よ）ばれます。文字（もじ）も絵（え）も手（て）がきで、さらに、うずまきや動物（どうぶつ）など、さまざまな模様（もよう）で文字（もじ）がかざられています。とても手（て）のこんだ作（つく）りで、「世界（せかい）で一番（いちばん）美（うつく）しい本（ほん）」と言（い）う人（ひと）もいます。上（うえ）のページは、「XPI」というキリストを表（あらわ）す合（あ）わせ文字（もじ）をえがいた扉絵（とびらえ）です。

16

作ってみよう

\ ぷかぷか浮かぶ！/

不思議なフロートデコ文字

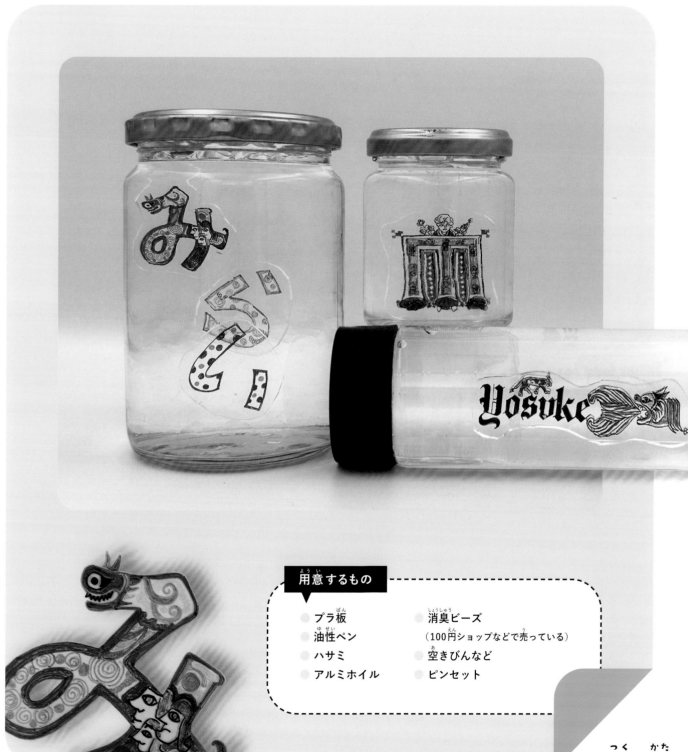

用意するもの

- プラ板
- 油性ペン
- ハサミ
- アルミホイル
- 消臭ビーズ（100円ショップなどで売っている）
- 空きびんなど
- ピンセット

作り方

▶▶▶

— 17

不思議なフロートデコ文字の作り方

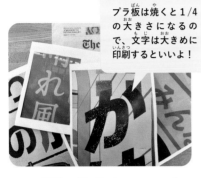

プラ板は焼くと1/4の大きさになるので、文字は大きめに印刷するといいよ！

1 看板や本、雑誌などから気に入ったデザインの文字を探して写真に撮って、印刷する。

文字の形や模様を、自分好みに変えても面白いよ！

2 文字のりんかくを油性ペンでプラ板に写し、りんかくの中に好きな模様をえがく。

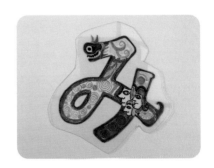

3 文字の周りに余白を残して、プラ板をハサミで切る。

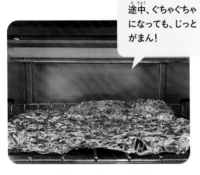

途中、ぐちゃぐちゃになっても、じっとがまん！

4 600Wで1分ほど予熱したトースターに、ぐちゃぐちゃにしたアルミホイルをしき、**3**のプラ板を入れて焼く。

5 プラ板が小さくなって、縮みが落ち着いたら取り出して、スケッチブックやノートなどに挟んで押す。

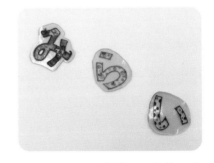

6 **1**〜**5**の手順で、自分の名前や好きな言葉のデコ文字を作る。

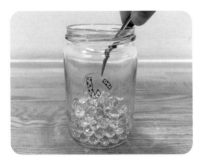

7 空きびんに消臭ビーズを少しずつ入れながら、ピンセットでデコ文字を配置していく。

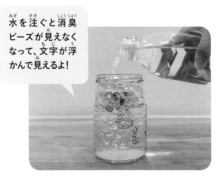

水を注ぐと消臭ビーズが見えなくなって、文字が浮かんで見えるよ！

8 水を注ぐ。空気のつぶができたら、ピンセットで軽く混ぜる。

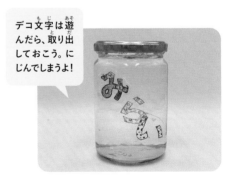

デコ文字は遊んだら、取り出しておこう。にじんでしまうよ！

9 できあがり！

工作すると見えてくる │ 大切な本を美しい文字でかざる

聖書は一番大切な本

友達に手紙を書く時、できるだけきれいな字で書こうと思いますね。ざつに書いても意味は伝わりますが、ていねいに書けば気持ちも伝わります。

『ケルズの書』は、神様に仕える修道士たちが、神様の言葉を伝える聖書を書き写したものです。一文字、一文字、お祈りをするような気持ちで書きました。さらに、所々にある大きな文字は、うずまきや不思議な動物、人物の絵でいろどり、本文の文字の間には動物の絵を加えたりもしました。一番大切な本、聖書を美しくかざり、より多くの人に教えを広めようとしたのです。

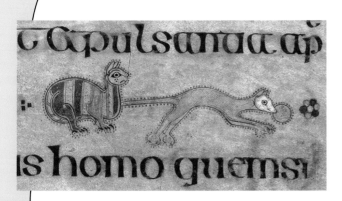

本文の間の絵。これは、キリストの体を表すパンをくわえたネズミをおいかけるネコ。

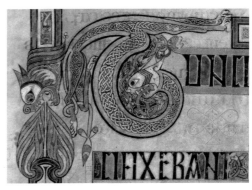

大きく口をあけたライオン。地獄の入口を表しています。

いろいろな文字の形

広告や本、新聞などの中から、お気に入りのデザインの文字を探すのは大変でしたか？ たとえば、同じ「あ」という字でもいろいろな形がありましたね。線が細かったり、太かったり、かたむいていたり……文字の形によって、雰囲気もちがいます。それぞれ、ぴったりなデザインをえらんでいるのです。

みなさんが見つけた文字は、印刷されたものですが、もともとはデザイナーが作った文字を活字にしたものです。文字をプラ板になぞる時、線を太くしたり、形を変えたり、模様を加えたりして、自分だけのすてきな文字を作ってみてください。

見てみよう

グリューネヴァルト《イーゼンハイム祭壇画》

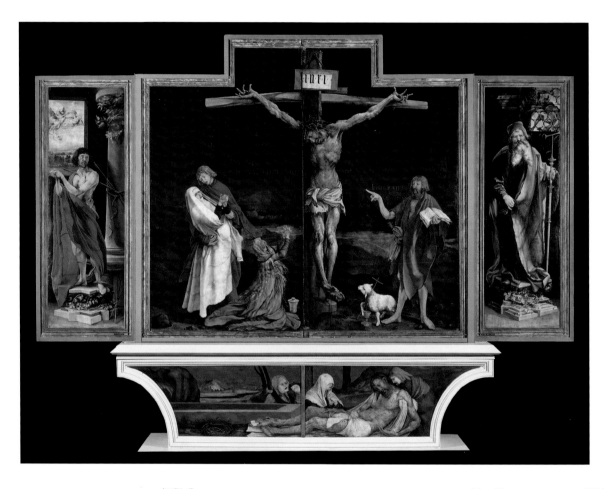

作品名	イーゼンハイム祭壇画
画家名	マティアス・グリューネヴァルト （本名マティス・ゴットハルト・ナイトハルト）

えがかれた時代	1512～1515年（今からおよそ500年前）
作品のある場所	ウンターリンデン美術館（フランス）

グリューネヴァルトってどんな人？

16世紀ドイツの画家です。上の絵のような、教会の祭壇をかざる絵が得意でしたが、どんな人かはよく分かっていません。気の毒なことに、長い間、名前もまちがえられていたほどです。近年、やっと本当の名前が分かりましたが、広く知られたグリューネヴァルトの名で呼ばれ続けています。えがいた人の生涯が分からなくても、少し不気味で不思議な魅力のある作品は、昔も今もたくさんの人の心をひきつけています。

\ 開くとびっくり！ /

グリューネヴァルトの飛び出す絵

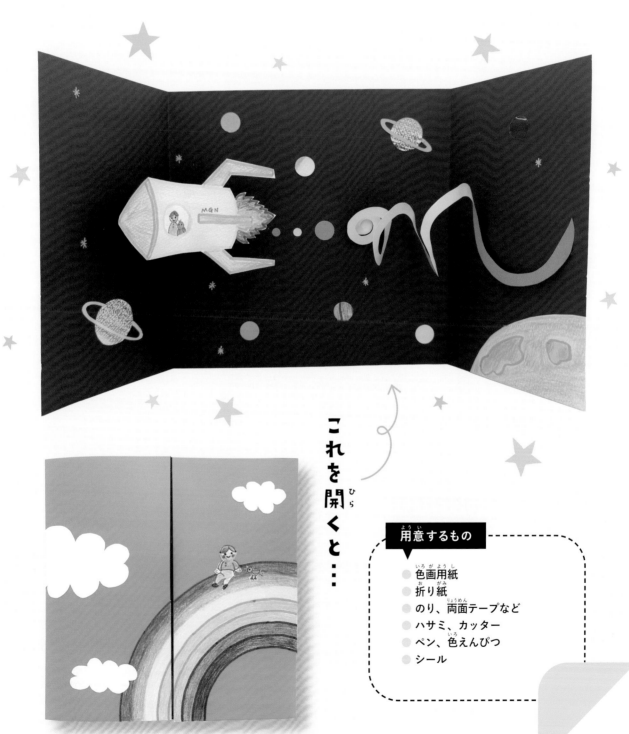

これを開くと…

用意するもの

- 色画用紙
- 折り紙
- のり、両面テープなど
- ハサミ、カッター
- ペン、色えんぴつ
- シール

作り方

▶ ▶ ▶ ▶

グリューネヴァルトの飛び出す絵の作り方

谷折り

好きな大きさ
でいいよ！

1 色画用紙を横長に切り、中央に合わせて、折り目を入れる。

台のつなぎ目を、
画用紙の折り目
に合わせてね！

2 高さ2〜3cmの口の字型の台を2つ作って、のりではり合わせる。それを、**1**の画用紙の折り目に合わせてはる。

台にはる絵は、折った時にはみ出さない大きさにしよう！

3 好きな絵をえがいて、**2**の台の上にはり、台と一緒に折って、折り目をつける。

色ちがいの折り紙をはり合わせたよ！

4 折り紙をくるくるとうず巻き状に切って、外側の先っぽにのりをつける（この写真では黄色側）。

5 **4**を画用紙の右側にはり、うず巻きの真ん中にのりをつけて（この写真ではオレンジ色側）、パタンと閉じてはる。

6 他にも自由にシールをはったり、ペンでえがいたりして絵を完成させる。

7 ちがう色の画用紙を、**1**の手順で切って折り、絵をえがいたり、かざったりする。

8 **6**の外側に**7**をのりではり合わせる。

9 できあがり！

工作すると見えてくる ｜ 開けば広がる別世界

特別な日だけに開く扉

　20ページの作品の真ん中の絵には、磔にされたキリストがえがかれています。体中から血を流し、青白い顔は苦しみでゆがんでいて、見ているだけでつらくなります。実はこの絵は、真ん中から左右に開く扉になっていて、開くと別の明るい絵が現れます（下）。色が明るいだけでなく、希望にみちた世界です。たとえば一番右は、痛ましい姿だったキリストが、お墓からよみがえる様子です。

　教会の祭壇にかざられたこの絵は、特別な日にだけ扉が開き、中の絵をおがむことができました。みなさんの工作のように飛び出しはしませんが、扉が開いて、別世界のような絵が現れた時のおどろきを想像してみてください。

病気の人のために……

　この絵があったイーゼンハイム修道院は、ある病気に苦しむ人のために建てられました。死ぬ人も多い怖い病気で、修道院は治療をしたり、薬を与えたりと、病院のような役目もしました。

　キリスト教の教えでは、神の子キリストは人々を救うために、磔にされます。ただし、それを絵にする場合、20ページの絵ほど痛ましい姿でえがかれることは多くありません。しかし、グリューネヴァルトは、病気の人のために、あえてまざまざとえがいたのです。この絵に病気の回復を祈った人々は、苦しみにたえるキリストの姿に、どんなにはげまされたことでしょう。

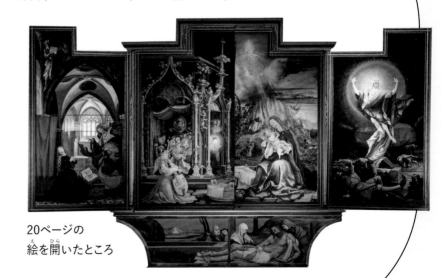

20ページの
絵を開いたところ

見てみよう

ミケランジェロ《アダムの誕生》

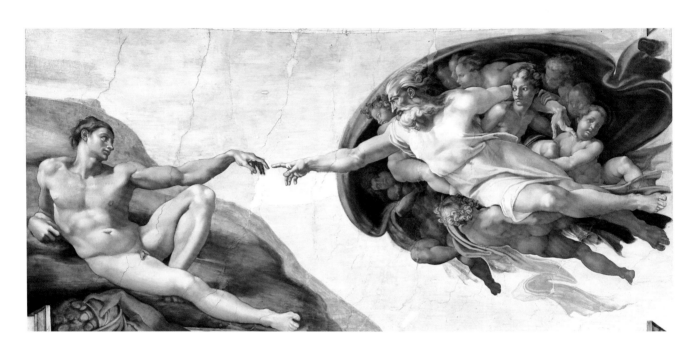

作品名	アダムの誕生（システィーナ礼拝堂天井画より）
画家名	ミケランジェロ・ブオナローティ
えがかれた時代	1508〜1512年（今からおよそ500年前）
作品のある場所	システィーナ礼拝堂（ヴァチカン市国）

ミケランジェロってどんな人？

16世紀イタリアの画家、彫刻家、建築家、詩人です。たくさんの才能がありましたが、本人が一番得意だと思っていたのは彫刻。それに、彫刻こそ最高の芸術だと信じていたので、絵の仕事はあまり乗り気ではなかったようです。とはいえ、絵の実力も超一流で、礼拝堂の巨大な天井画など、並の画家には手に負えない大仕事も成しとげます。《アダムの誕生》はその一部で、まるで神様がえがいたようだと絶賛されました。

郵便はがき

170-0011

東京都豊島区池袋本町 3 - 31 - 15

(株)東京美術
出版アートビジネス部　行

毎月 10 名様に抽選で
東京美術の本をプレゼント

り度は、弊社の本をお買上げいただきましてありがとうございます。今後の出版物の
考資料とさせていただきますので、裏面にご記入の上、ご返送願い上げます。
お、下記からご希望の本を一冊選び、○でかこんでください。当選者の発表は、発送
もってかえさせていただきます。

っと知りたい葛飾北斎 [改訂版]	てのひら手帖【図解】日本の刀剣
っと知りたい上村松園	てのひら手帖【図解】日本の仏像
っと知りたいミレー	演目別 歌舞伎の衣裳 鑑賞入門
っと知りたいカラヴァッジョ	吉田博画文集
っと知りたい興福寺の仏たち	ブリューゲルとネーデルラント絵画の変革者たち
	オットー・ワーグナー建築作品集
"わかる日本の美術 [改訂版]	ミュシャ スラヴ作品集
"わかる西洋の美術	カール・ラーション
"わかる画家別 西洋絵画の見かた [改訂版]	フィンランド・デザインの原点
"わかる作家別 写真の見かた	かわいい琳派
"わかる作家別 ルネサンスの美術	かわいい浮世絵
"わかる日本の装身具	かわいい印象派

╔══ **お買上げの本のタイトル**（必ずご記入ください）══╗

╚══╝

フリガナ
お名前　　　　　　　　　　　　　　　　年齢　　　歳（男・女

　　　　　　　　　　　　　　　　　　　ご職業

ご住所
　〒　　　　　　　　　　　　　　（TEL

e-mail

◆◆◆◆◆◆◆◆━━◆◆◆◆◆◆◆◆

●この本をどこでお買上げになりましたか？

　　　　　　　　　　　書店／　　　　　　　　　　　　美術館・博物館

　その他（

●最近購入された美術書をお教え下さい。

●今後どのような書籍が欲しいですか？　弊社へのメッセージ等も
　お書き願います。

●記載していただいたご住所・メールアドレスに、今後、新刊情報など
　のご案内を差し上げてよろしいですか？　　□ はい　　□ いいえ

\ ドキドキ★ドラマチック！/
ミケランジェロの天地創造スイッチ

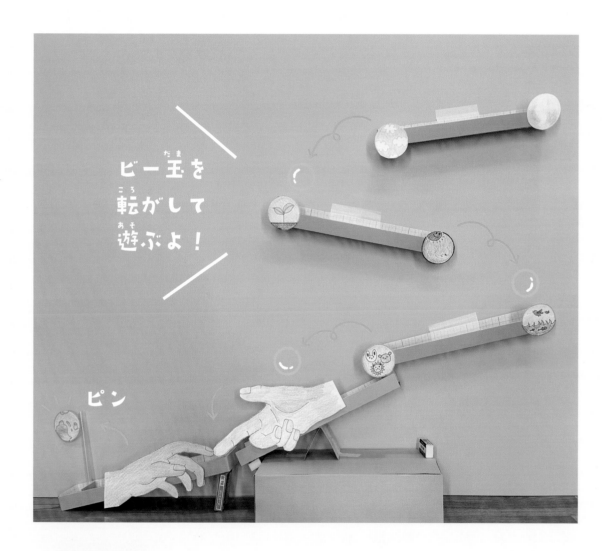

ビー玉を
転がして
遊ぶよ！

ピン

用意するもの

- 工作用紙
- 画用紙
- 空き箱

- 両面テープ、のりなど
- マスキングテープ、セロハンテープ
- ストロー ● ペン、色えんぴつなど

- ハサミ、カッター
- 消しゴムなど、おもりになるもの
- ビー玉

作り方
▶ ▶ ▶ ▶

ミケランジェロの天地創造スイッチの作り方

- - - ＝谷折り　　▭＝両面テープ

ここに両面テープをはらないように！

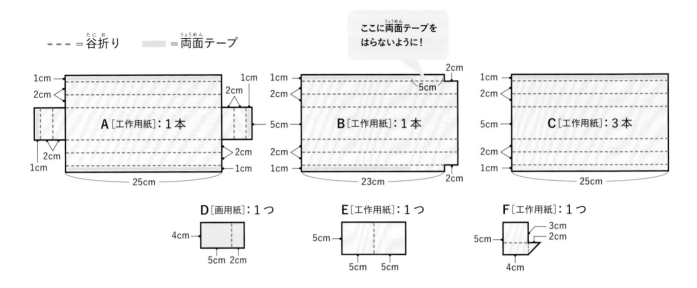

A［工作用紙］：1本
1cm　2cm　5cm　2cm　1cm　25cm

B［工作用紙］：1本
1cm　2cm　5cm　5cm　2cm　1cm　2cm　23cm

C［工作用紙］：3本
1cm　2cm　5cm　2cm　1cm　25cm

D［画用紙］：1つ
4cm　5cm　2cm

E［工作用紙］：1つ
5cm　5cm　5cm

F［工作用紙］：1つ
5cm　3cm　2cm　4cm

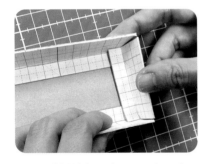

1 工作用紙を切って、折り目をつける。端に両面テープをつけ、はり合わせて道を作る。

2 Cは3本、残りは一つずつ作る。A〜Cは外側に色画用紙をはってもよい。Fは折れ線で折り、テープではる。

3 自分の手や写真を見ながら、画用紙に手の絵をえがき、切り取る。

地球ができた順番を想像しながら、えがいてみたよ！

4 画用紙に地球の絵とCの道をかざる絵をえがいて、丸く切り取る。

ティッシュペーパーの空き箱に画用紙をはってみたよ！

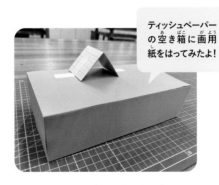

5 Eを空き箱の上、真ん中より少し左寄りにはる。

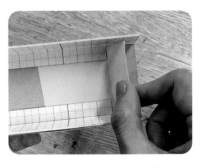

6 Bの切れ込みのある部分に、Dを差し込む。

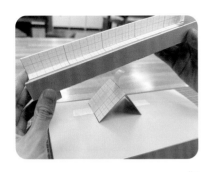

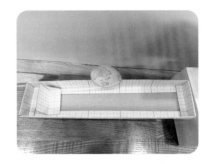

7 マスキングテープで、**5**の台の上に**6**をはる。

8 地球の絵を12cmほどのストローの先にはり、ストローをFにはりつける。

9 ビー玉が当たると地球が立ち上がるように、**8**をAの左の方に置く。

地球が立ち上がらない場合は、Fの裏におもりをつける。ここでは練り消しゴムをつけてみたよ！

B の左端の下におもりをはりつける。ここでは消しゴムにしたよ。

台になれば、なんでもいい。ここではホッチキスの針のケースを使ってみたよ。この台の高さを変えると、地球の立ち具合も変わるよ！

B の右端に、D に接するようにおもりを置く。ここでは消しゴムにしたよ。ビー玉が当たると D が右側に動いて、消しゴムが落ち、B が左側にかたむく仕掛けだよ。

10 右の写真のように設置して、何度かビー玉を落として、うまく**9**の地球が立ち上がるように、いろいろ調整してみる。

11 Cを壁にはり、手や地球のイラストでかざる。ビー玉を落として、指が合わさり、地球が立ち上がれば、大成功！

工作すると 見えてくる | 世界の始まりと最初の人間

物語の山場をドラマチックに！

24ページの絵は、キリスト教の「世界の始まりの物語」の中で、最初の人間アダムが誕生する場面です。神様は、空や大地、魚や鳥、動物を作り、最後に人間を作りました。この時、土から人の形を作り、命の息をふき込んでアダムが生まれた、と聖書には書かれています。つまり、この絵は神様がアダムに命をふき込む瞬間をえがいているのです。

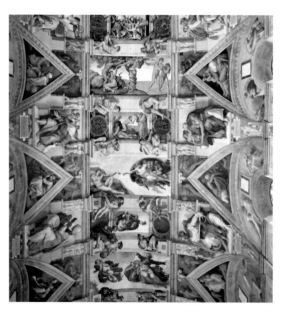

礼拝堂の天井です。全体は、およそ幅10メートル、長さ40メートル。《アダムの誕生》は部屋の真ん中あたりの一番よい場所にえがかれています。

実は、聖書には「鼻に命の息をふき込んだ」と書かれています。その通り、鼻の穴にぴゅーっと命がふき込まれる様子をえがいた絵もあります。でも、ミケランジェロは、指から命がふき込まれるようにアレンジしました。次の瞬間、神様とアダムの指がふれ合い、力なく手を差し出すアダムに生気がみなぎり動き出す、そんな一瞬が感じられて、ドキドキしますね。ミケランジェロは、物語の一番大事な場面を、ドラマチックにえがく工夫をしたのです。

人間の姿は美しい

ミケランジェロは、アダムのような、筋肉ムキムキの裸の人をたくさんえがきました。「人間の姿は美しい」ということを伝えるためです。聖書には、「神様は自分の姿に似せて人を作った」と書かれています。ですから、神様に似た姿の人間が美しいのは当然、と考えたのです。

絵よりも彫刻が得意だったミケランジェロは、《ダヴィデ》のようなムキムキの彫刻もたくさん作りました。そんなミケランジェロがお手本にしたのは、古代ギリシャやローマの彫刻。たとえば、15ページの《ラ

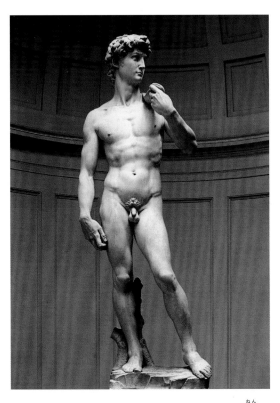

ミケランジェロ《ダヴィデ》1501〜1504年

はこんな場面はありません。けれども、E.T.と主人公の少年が心を通わせる瞬間が、このポスターからは一目で伝わります。今から500年以上も前のアイデアが、多くの人の気持ちを映画館へと向かわせたのです。

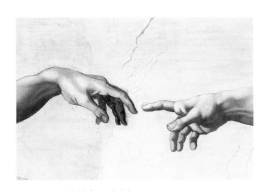

《アダムの誕生》(部分)

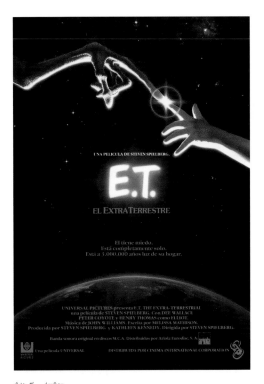

映画「E.T.」のポスター。

オコーン》も、ミケランジェロがあこがれた彫刻です。堂々とした像を見て、古代の人も「人間の姿は美しい」と考えていたと感じ、ますます自信を深めたことでしょう。

心に残る絵の力

右は、40年前のアメリカ映画「E.T.」のポスターです。迷子の宇宙人E.T.と少年の冒険物語は、世界中で大ヒットしました。

みなさん、もうピンときましたね。そう、このポスターは、ミケランジェロの絵をヒントに作られています。ただ実は、映画に

見てみよう

レンブラント《夜警》

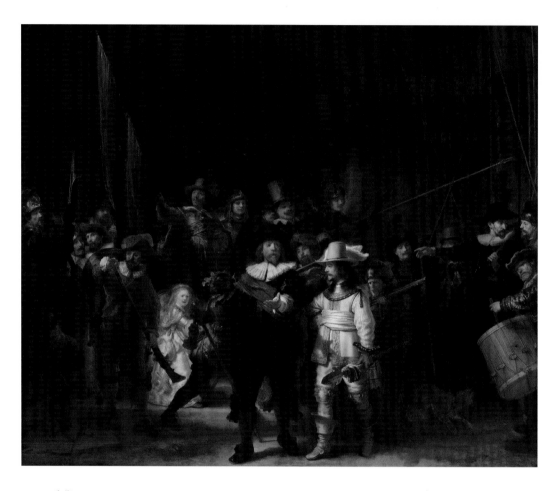

作品名	夜警		えがかれた時代	1642年（今からおよそ380年前）
画家名	レンブラント・ファン・レイン		作品のある場所	アムステルダム国立美術館（オランダ）

レンブラントってどんな人？

17世紀のオランダの画家です。その人そっくりにえがく似顔絵のような絵、肖像画が得意でした。聖書や神話をえがいた絵も人気で、特に、光と影で場面をドラマチックに演出するのが上手でした。《夜警》でも、スポットライトを浴びたように人物が浮かび上がっています。ただし、これは夜ではなく昼の絵。時とともに絵が黒ずんでしまい、後の時代の人にかんちがいされて、《夜警》と呼ばれています。

作ってみよう

\ 全員集合! /

レンブラントの顔出しパネル

用意するもの

- 段ボール
- ガムテープ
- コンパス
- えんぴつ
- ペン、クレヨンなど
- 絵の具と筆
- 空き缶
- カッター

作り方

▶ ▶ ▶

レンブラントの顔出（かおだ）しパネルの作（つく）り方（かた）

1 段（だん）ボールを開（ひら）いて、ガムテープではり合（あ）わせて大（おお）きなパネルを作（つく）る。

えんぴつでおおまかに下（した）がきをしよう！

2 顔（かお）を出（だ）したいだいたいの場所（ばしょ）に、コンパスで円（えん）をえがく。

3 ペンで絵（え）の下（した）がきをなぞる。

4 絵（え）の具（ぐ）やクレヨンで色（いろ）をぬる。

5 絵（え）のできあがり！

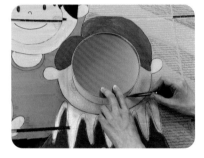

6 顔（かお）の切（き）り取（と）る部分（ぶぶん）に、コンパスや空（あ）き缶（かん）などで、丸（まる）い円（えん）をえがく。

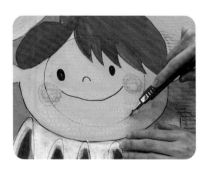

7 カッターで切（き）り抜（ぬ）く。

顔（かお）は全部（ぜんぶ）切（き）り抜（ぬ）かないで、いくつか残（のこ）しておくのもいいね！

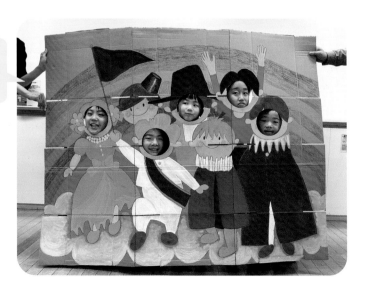

8 できあがり！

32

工作すると見えてくる | たくさんの人の顔をえがく時、どうする?

生き生きとした絵にしたい!

集合写真をとる時、全員の顔がはっきりと写るように、背の順に並んだり、前の人と重ならないように立つ位置を決めますね。写真のない時代、写真の役目をはたしたのは絵です。集合写真のような絵は、17世紀のオランダで人気でした。それまでは、一人か、せいぜい数人の絵でしたが、オランダの商人たちは、仲間全員で一枚の絵を注文しました。団結力が高まりますし、一人が出すお金も安くなり一石二鳥。

たとえば、レンブラントの《夜警》は、18人の市民警備隊からの注文です。

レンブラントは、隊長が号令をかけ、隊員たちが勇ましく出発する場面をえがきました。下の絵のように、ポーズを決めて一列に並ぶ姿をえがくのがお決まりでしたが、レンブラントは、今にも動き出しそうな、生き生きとした姿をえがきたかったのです。もしかして、後ろの方にえがかれた人が、文句を言わなかったのか、心配ですか? いえいえ、集合写真のような絵にあきた人たちに、この工夫は大好評でした。

ただ、全員の顔がはっきりと見えないのは残念です。そんな時、みなさんの工作のように、顔出しパネルにすれば全員がはっきり見えますし、位置を交かんすることもできますね。

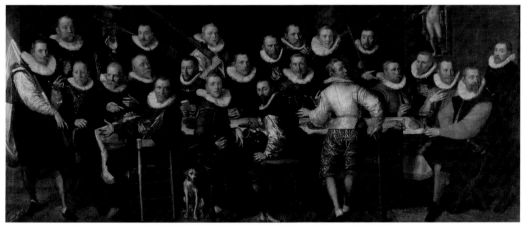

《夜警》より50年くらい前に描かれた商人たちの肖像画。まるで現代の集合写真のような絵です。

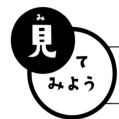

見てみよう

ターナー《吹雪》

作品名	吹雪	えがかれた時代	1842年（今からおよそ180年前）
画家名	ジョゼフ・マロード・ウィリアム・ターナー	作品のある場所	テート（イギリス）

ターナーってどんな人？

19世紀のイギリスの画家です。景色の絵が得意で、さまざまな場所をえがきました。しかし、ターナーがもっともえがきたかったのは、すさまじい自然の力そのものです。たとえば、上の絵は吹雪で大荒れの海。転ぷくしそうな船もかすかに見えます。一見、何の絵か分からないぐらいのはげしいえがき方でないと、嵐や吹雪のすさまじさは表現できないと考えたのです。

作ってみよう

＼ 嵐の海をこえて ／
進め！ターナー号

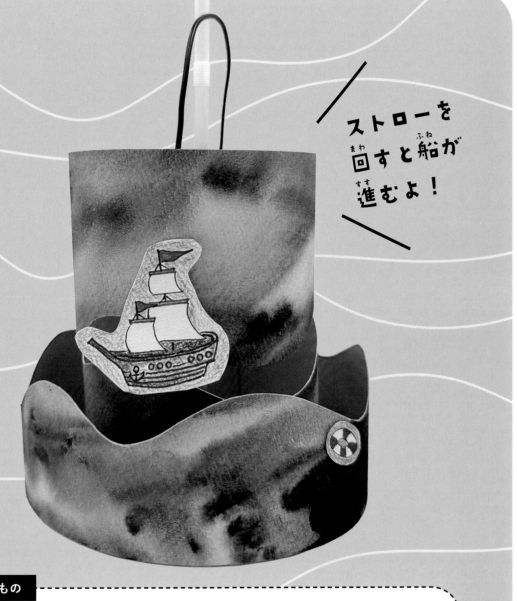

ストローを
回すと船が
進むよ！

用意するもの

- 画用紙
- 工作用紙
- 絵の具と筆

- 色えんぴつ
- ストロー
- プラ板

- ハサミ、カッター
- ホッチキス
- のり、両面テープ、セロハンテープなど

- アルミ製ワイヤー
 （太さ1.5〜2mm 程度のもの）

作り方
▶▶▶ ▶▶

難易度 ★★★★

進め！ターナー号の作り方

絵の具は水でうすめずに使うのがポイントだよ！

1 筆にたっぷりの水をふくませて画用紙をぬらす。水をふくませた筆に、絵の具をつけて画用紙に落とし、海をイメージしてにじませる。

だいたいかわいてきたら重たい本などをのせて「押し」をすると、絵がピンとするよ！

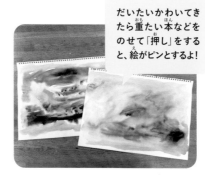

2 絵をよくかわかす。

3 工作用紙を切ってA〜Eのパーツを作る。

4 ストローを4cmの長さに切り、片方の端に2cmほどの切り込みを入れる。

ここでは分かりやすいように、色の異なるストローを使ったけど、同じ色でいいよ！

5 4と反対側の端に4ヵ所の切り込みを入れ、Aのパーツにはる。上から別のストローを差し込む。

切ったプラ板は、先2cmほどのところを折っておこう。

6 ストローの下から6cmほどのところに2〜3mmの切り込みを入れる。細さ2〜3mm、長さ7cmほどにカットしたプラ板を、切り込みに差し込む。

7 BとEに、2の絵の好きな部分をのりではって、切る。

8 BとEのパーツがこうなる。

9 8を裏返して、波線をえがく。

Cがはみ出たら、はさみでカットする。

10 9でえがいた線に沿って、Bの上下を切り離す。Eは上を切り落とす。

12 BとEをそれぞれくるんと円柱状にして、ホッチキスでとめる。

Bのパーツは、2〜3mmのすき間を開け、両端に両面テープでCをはって固定する。

※Bのパーツ説明は項目11です。

11 Bのパーツは、2〜3mmのすき間を開け、両端に両面テープでCをはって固定する。

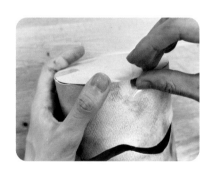

13 5をBの底にセロハンテープではる。同様に、Eの底にDもはる。

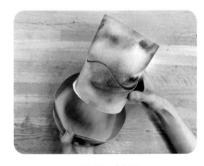

14 Aの裏側に両面テープをつけて、2つのパーツをはり合わせる。

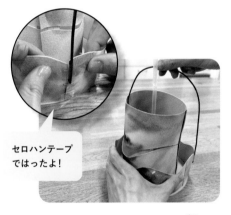

セロハンテープではったよ！

15 30cmほどのアルミ製ワイヤーを本体につけ、Bにある波形のすき間の間かくを保てるように、ワイヤーを調整する。

16 画用紙に船と浮き輪などの絵をえがいて、切り取る。

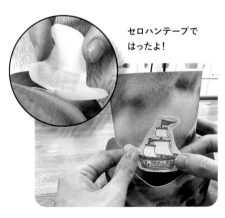

セロハンテープではったよ！

17 6で折り曲げたプラ板の先に船をはり、外側の波に浮き輪をはる。

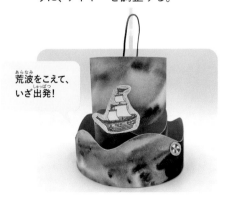

荒波をこえて、いざ出発！

18 できあがり！ストローの先端を持って、くるくる回すと船が動くよ！

工作すると見えてくる

嵐の海をえがくのに必要なものは?

船が大好き!機関車もえがいてみたい!

みなさんは、どんな乗り物が好きですか?電車や車、飛行機……どれもかっこいいですね。乗り物をえがくのが好きな人は、ターナーと気が合うかもしれません。ターナーのお気に入りは船です。朝日がのぼる海の船、海上で戦う船、古くなって引退する船など、いろいろな船をえがきましたが、もっとも多いのは嵐の中の船。転ぷくしそうになりながら必死に進む姿です。また、当時はまだめずらしかった蒸気機関車もえがきました。どしゃぶりの中、ものすごいスピードで、煙をあげながら鉄橋をわたる様子です。

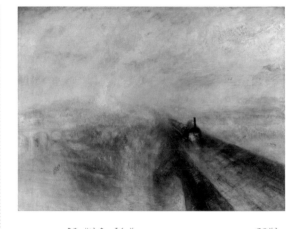

ターナー《雨、蒸気、速度——グレート・ウエスタン鉄道》
他の画家は「絵にならない」と言って、えがかなかった機関車を、ターナーはいち早く絵にしました。

ターナーのこだわりは、実際に乗ってみてえがくこと。スピード、雨や嵐を肌で感じてえがきたかったからです。

水彩絵の具の技

おなじみの水彩絵の具も、使い方を工夫すれば、さまざまな表現を生み出せます。「進め!ターナー号」の海をえがく時、ぬらした紙に絵の具をのせましたね。すると、思いもよらない色やもようがうかび上がって、びっくりしませんでしたか?これは、ターナーが得意だったえがき方です。他に

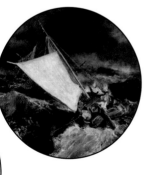
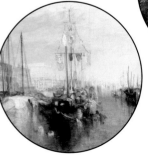

ターナーがえがいたいろいろな船。

も、絵の具がかわく前に布でふきとったり、紙の表面をひっかいて色をけずりとったり、いろいろな技を使いました。

　嵐や大雨、夕焼けの海や空など、ターナーのえがきたいものに、水彩絵の具はぴったりでした。ただ、水彩絵の具には色があせやすいという弱点もあります。ですから、《吹雪》や機関車の絵は、色あせしにくい油絵の具でえがかれていますが、水彩絵の具でえがく感覚も生かしているのです。

仕上げをするターナーを他の画家がえがいた絵。画家たちが、展覧会の会場で「最後の仕上げをする日」の出来事です。

旅行にはいつも、水彩絵の具とスケッチブックを持っていきました。すてきな景色を見つけたら、すぐにえがけるようにです。

ターナーが使っていた水彩絵の具のパレット

仕上げの名人

　「進め！ターナー号」を作る時、最後に、船や浮き輪のパーツをつけましたね。すると、色をぬっただけの紙が、とたんに大海原に見えてきませんでしたか？　これが、最後の仕上げの力です。

　ターナーは、仕上げの名人でした。絵がかざられた後に大ぜいの前で、大たんな仕上げをするのも大得意で、たとえば、こんな感じです。まずは、海の部分に赤い絵の具をべたっと一筆。形をととのえて、波に浮かぶ目印「浮き」に仕上げました。すると、たちまち海が生き生きと見えて、となりの絵がすっかりかすんでしまったそうです。

 見てみよう

スーラ《グランド・ジャット島の日曜日の午後》

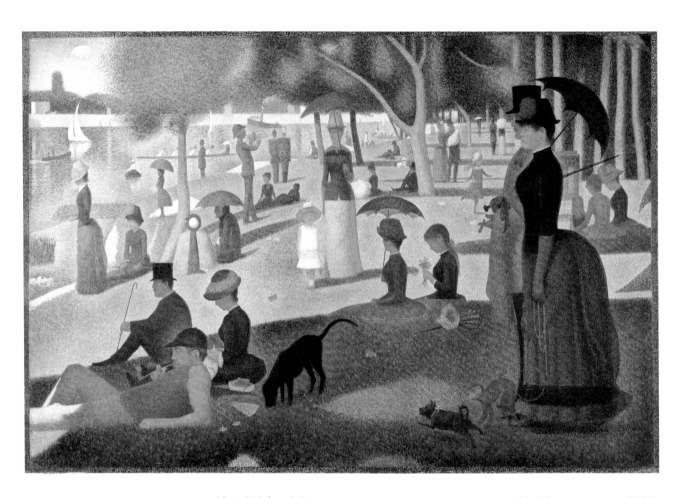

作品名	グランド・ジャット島の日曜日の午後	えがかれた時代	1884～1886年（今からおよそ140年前）
画家名	ジョルジュ・スーラ	作品のある場所	シカゴ美術館（アメリカ）

スーラってどんな人？

19世紀のフランスの画家です。光いっぱいの明るい絵をえがきたいと思ったスーラは、美術学校で学んだり、他の画家の絵を研究するだけでなく、科学書で色や光についても勉強しました。そして努力の末に、小さな色の点を打ってえがく、新しいえがき方を生み出します。しかし、残念なことに、31歳という若さで病気で亡くなりました。けれども、スーラのえがき方は、次の世代の画家たちに受けつがれていきます。

作ってみよう

\ 時には根気も大切! /

スーラのペタペタ点描アート

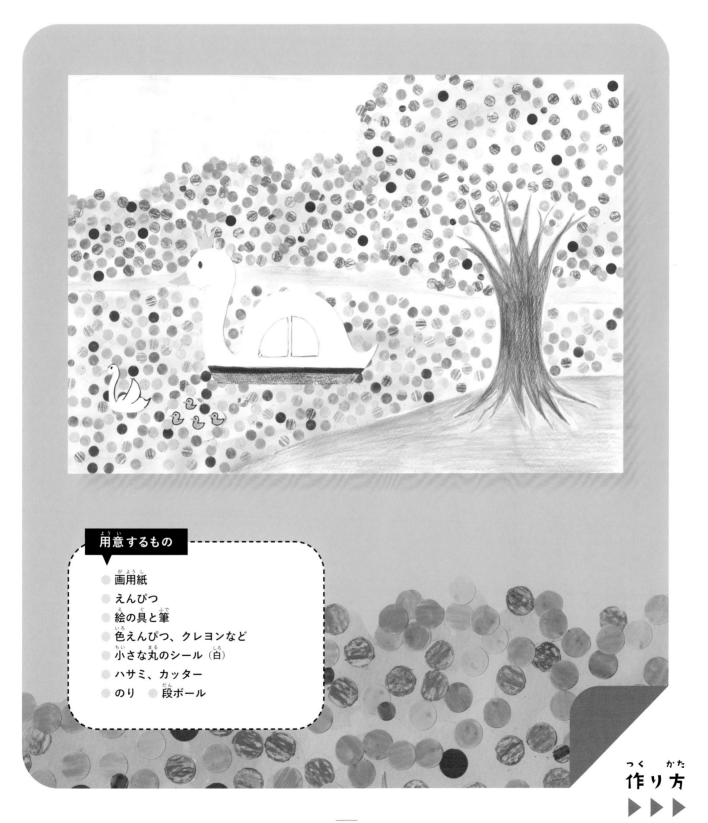

用意するもの

- 画用紙
- えんぴつ
- 絵の具と筆
- 色えんぴつ、クレヨンなど
- 小さな丸のシール（白）
- ハサミ、カッター
- のり　● 段ボール

作り方

▶ ▶ ▶ ▶

難易度 ★★★☆☆

スーラのペタペタ点描アートの作り方

1 ざっくりと下がきをして、どこを点々で色づけするかを考える。

できるだけ薄い色でぬるといいよ!

2 画用紙に絵をえがき、絵の具で好きな色にぬる。

ピンクの部分用に赤やオレンジのシールも作ったよ!

3 白いシールをクレヨンでぬって、2の絵で使ったのと似た色のシールをつくる。

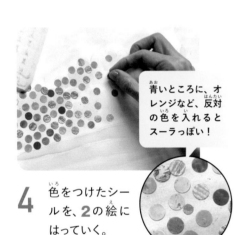

青いところに、オレンジなど、反対の色を入れるとスーラっぽい!

4 色をつけたシールを、2の絵にはっていく。

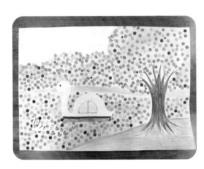

5 シールで色づけした部分の上にくる絵をえがいて、ハサミで切り、4の絵にのりではる。

6 できあがり!

こんなのもできるよ!

1 絵の大きさに合わせて、段ボールをカッターで切りぬく。

2 色をぬった小さなシールを好きなところにはる。

スーラの絵にも色の点の枠があるよ!

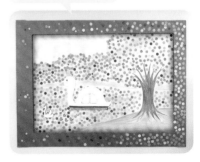

3 絵を入れたら、できあがり!

工作すると見えてくる ｜ 虹の色で明るい光をえがきたい

コツコツとにかく根気よく

シールをはるのは根気のいる作業でしたね。きっとスーラも大変だったはずです。もっと大きな絵をもっと小さな点でうめつくしたんですから。たとえば、40ページの作品の大きさは、高さ2メートル、幅3メートル。2年もかけて、22万個もの点を打って仕上げたと言います。気が遠くなりましたか？

では、なぜスーラがこんなに大変な方法でえがいたのかといえば、光かがやく明るい絵にしたかったからです。「絵の具は混ぜると暗い色になるが、虹のような光の色は混ぜると明るくなる」と、科学書から学んだスーラは、絵にも応用できないかと考えます。そこで、絵

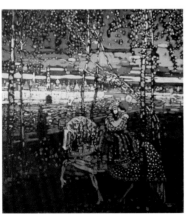

カンディンスキー《馬上の二人》

《グランド・ジャット島の日曜日の午後》の部分（ほぼ原寸大）

オレンジの中に青い点が入っているのは、2つの色を組み合わせると明るく見えるとスーラが考えたからです。

の具同士は混ぜないで、虹のように明るい色の小さな点をたくさん並べてえがくという方法を思いついたのです。遠くから見れば、となり同士の点の色が混ざった色に見えるはずだと考えたからです。

色の点の美しさ

スーラのえがき方は、実は、科学的には間違っています。というより、光の色を絵の具で表すのは、不可能なのです。それでもスーラは、光をえがこうと、あえて挑んだのでした。

そんなスーラの挑戦は、新しいえがき方にもつながります。たとえば、20世紀の画家カンディンスキーは、色の点が生み出す、夢のような美しさに感激して、このえがき方をとりいれました。暗い背景に少し大きな色の点でえがいた世界はおとぎの国のようです。

見てみよう

ムンク《叫び》

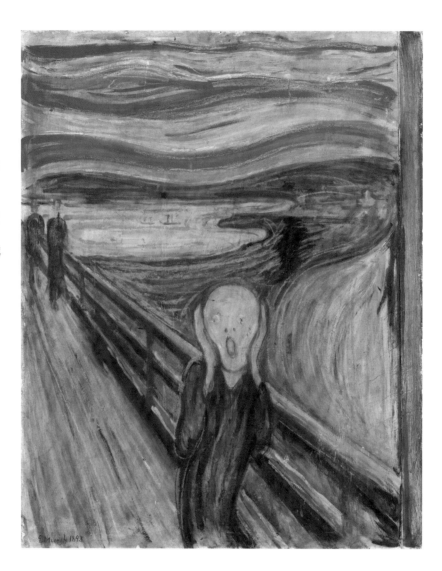

作品名　叫び

画家名　エドヴァルド・ムンク

えがかれた時代　1893年（今からおよそ130年前）

作品のある場所　オスロ国立美術館（ノルウェー）

ムンクってどんな人？

19世紀のノルウェーの画家です。子どものころに母と姉を病気で亡くし、さらに自分も病弱だったムンクは、死ぬことを人一倍怖れていました。しかし、だからこそ、死や病気、苦しみや不安をテーマにえがきました。自分の心と向き合う絵こそが、本当の絵だと信じていたからです。そんなムンクの絵は、同じ苦しみや不安を抱えるたくさんの人の心を動かしました。

作ってみよう

\ 逃げなくちゃ! /

ムンクの叫び人形

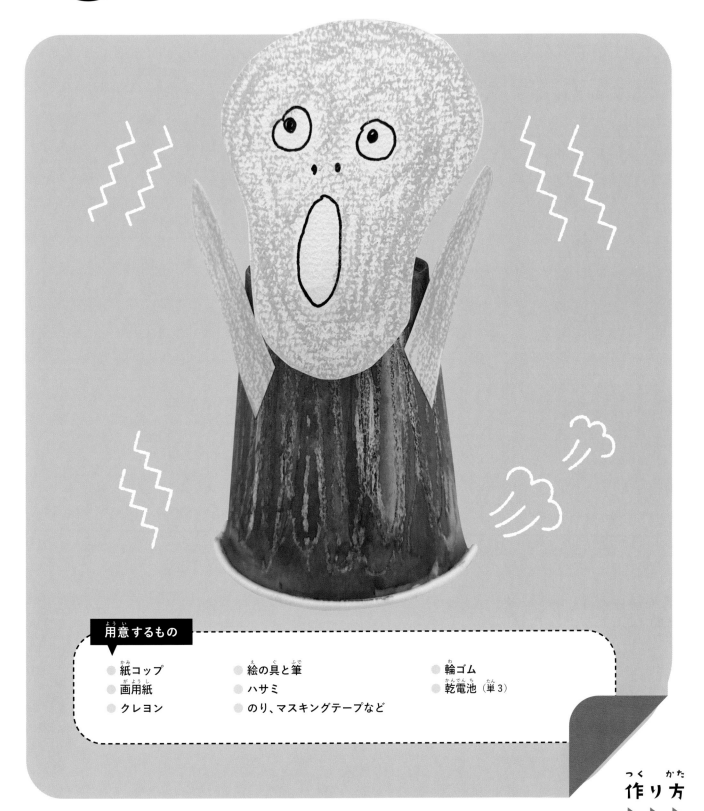

用意するもの

- 紙コップ
- 画用紙
- クレヨン

- 絵の具と筆
- ハサミ
- のり、マスキングテープなど

- 輪ゴム
- 乾電池（単3）

作り方
▶▶▶▶

ムンクの叫び人形の作り方

1 紙コップにクレヨンで色をぬる。

2 **1**の上から絵の具をぬる。

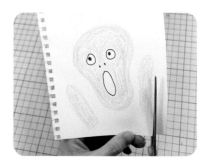

3 画用紙にクレヨンで顔と手をえがいて、ハサミで切る。

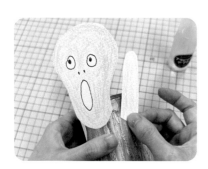

4 紙コップに**3**をのりではる。

テープではったら、輪ゴムを両端からぐっとひっぱる！

5 乾電池に輪ゴムをかけて、マスキングテープでくるくるとはる。

6 紙コップの両側に2ヵ所ずつ、ハサミで切れ目を入れる。

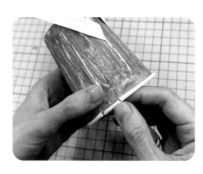

7 紙コップの切れ目に、**5**の輪ゴムをつける。

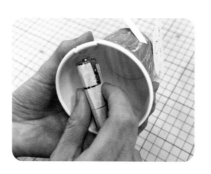

8 乾電池の部分をくるくると巻いてゴムをねじる。

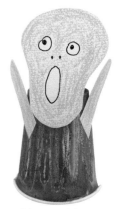

9 手を離せば、動くよ！できあがり！

工作すると見えてくる | 不安な気持ちを絵にする

怖い！叫び声が聞こえる！

　ある夕方、友だちと歩いていたムンクがひとり立ち止まると、血のように真っ赤な空が目に入りました。すると、急に不安におそわれ、叫び声まで聞こえてきました。この体験を絵にしたのが、44ページの《叫び》です。真ん中の青白い顔の人がムンク。目も口も大きく開け、両手で耳をふさいでいます。

　工作では、大急ぎで逃げる人形を作りましたが、実際には、ムンクは恐ろしさのあまり動けなくなってしまったそうです。一体、どんな叫び声だったのでしょう？ 他の人には聞こえない、ムンクの心の中の叫び声だったのかもしれません。

「不安」や「恐怖」をどんな風にえがく？

　ムンクは最初、この日の出来事をそのまま右の絵にしました。夕暮れの中、橋の上からぼんやりと景色をながめる自分の姿です。でも、これでは自分が感じた不安や恐怖は伝わらないと思い、工夫を加えます。まず、帽子をかぶった普通の姿だった自分を、ガイコツのような人にしました。叫び声が怖くて耳をふ

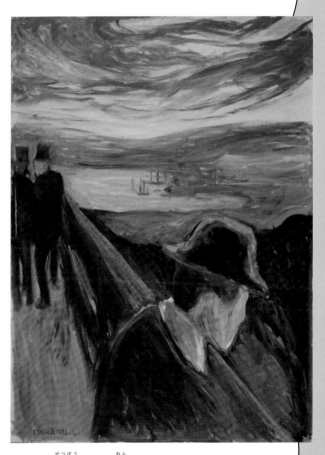

ムンク《絶望》1892年

さいでいるようですが、自分が叫んでいるようにも見えますね。そして空も景色も、うねうねした線でえがき、ゆがんだ世界に仕上げました。ガイコツのような人は、その世界にすい込まれていきそうです。こうしてムンクは、自分の心の中をえがく方法を見つけたのです。

見てみよう ピカソ《海辺の母子像》

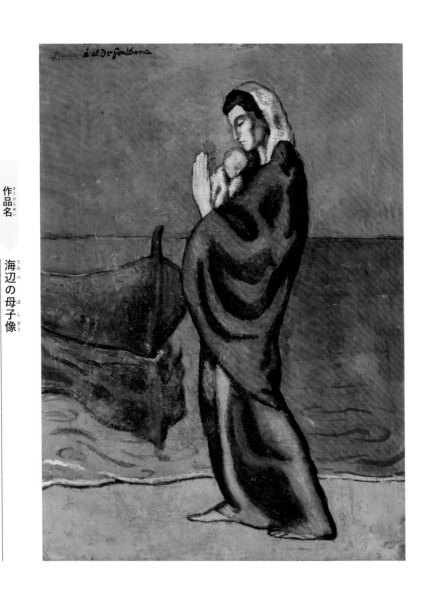

作品名　海辺の母子像

画家名　パブロ・ピカソ

えがかれた時代　1902年（今からおよそ120年前）

作品のある場所　ポーラ美術館（日本）

ピカソってどんな人？

20世紀のフランスで活躍したスペインの画家です。子どものころから絵の天才で、91歳で亡くなるまで、たくさんの絵を描きました。長い人生で、さまざまなえがき方を見つけましたが、どれも一目でピカソの絵と分かる強い個性があります。でも、初めからそうだったわけではありません。他の画家のまねから始めて、やがて自分だけのえがき方を見つけたのです。最初の「ピカソらしいえがき方」が、上のような青い色調の絵でした。

＼ 気持ち色いろ ／

ピカソのワントーン絵画

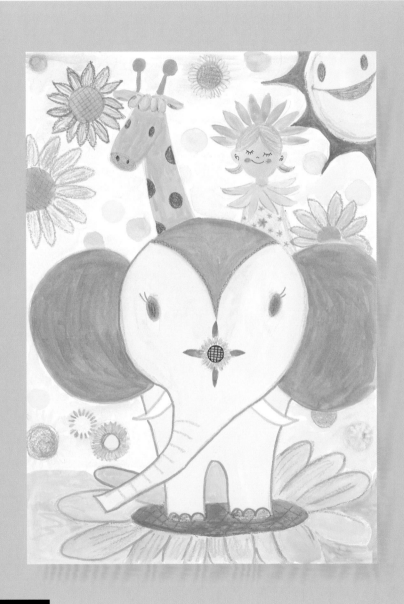

用意するもの

- 絵の具と筆
- 色えんぴつ、油性ペン、クレヨンなど
- 画用紙
- ハサミ
- のり

作り方

ピカソのワントーン絵画の作り方

いろんな黄色があるね!

1 えがく色を決め、家にあるその色のペンやクレヨン、絵の具などを集める。今回は黄色を使った。

2 絵の具を混ぜて、いろいろな黄色を作る。

3 黄色の色えんぴつで下がきをする。

4 1と2で用意したいろいろな黄色で色をぬっていく。

画用紙に水色で花のかざりをえがいて、切ってはったよ!

5 1カ所だけ、目立つ別の色を入れる。

6 できあがり!

こんなのもできるよ!

1 いろんな色を試しぬりして、そこから異なる2色を選ぶ。

2 選んだ2色で下がきをする。

2つの色のツートーン絵画

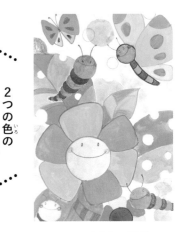

3 それぞれの色味で全体をぬったら、できあがり!

工作すると見えてくる | 1色でもいろいろ

どんな色をどんな風に選ぶ？

みなさんは、どうやって色を選びましたか？ ピカソが「青」を選んだのは、その時の気分に合っていたからです。《海辺の母子像》をえがいたころ、ピカソの人生はどん底でした。それで、暗い青色の絵ばかりえがいたのです。それも3年近くもです。やがて、少しずつ幸せな気分になると、ピンク色が加わります。右は、サーカス団の家族の絵。幸せと切なさが入り交じった感じも、色の調子と合っています。

でも、暗い気持ちが青、幸せな気分がピンクでは、当たり前すぎると感じた人もいるかもしれません。そんな人は、もっとちがう色に挑戦してみてください。

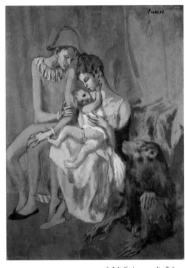

ピカソ《サルのいる軽業師の家族》1905年

2色の力

この工作では、最後にちがう色のパーツをはりましたね。お互いを引き立て合う色を選ぶのがコツです。《海辺の母子像》でも、小さな赤い花がワンポイントになっています。

全体を2色でえがくのもおすすめです。たとえば、左の絵をえがいたゴッホのお気に入りは、黄色と青。色についての科学書を読んだり、昔の画家の絵から学んだり、毛糸を組み合わせて色の効果を試したりして、この組み合わせを見つけました。みなさんも、すてきな組み合わせを探してみましょう。

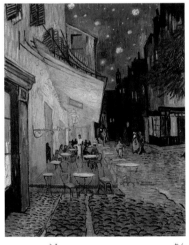

ゴッホ《夜のカフェテラス》1888年

見てみよう

ガウディ《グエル公園》

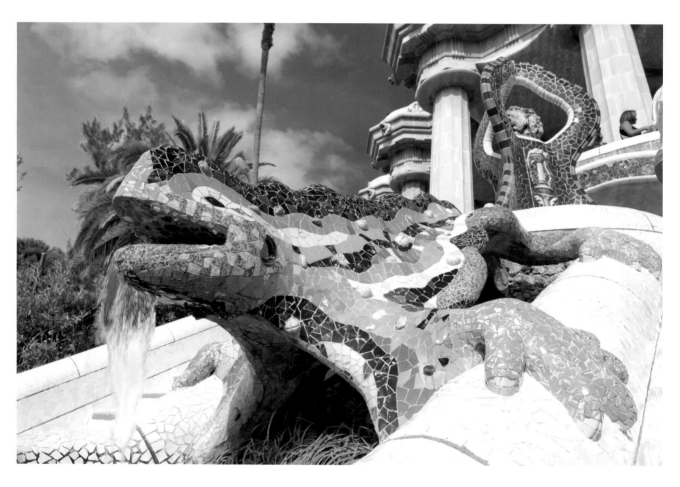

作品名	グエル公園（スペイン）	作られた時代	1900〜1914年（今からおよそ110〜120年前）
作者名	アントニ・ガウディ		

ガウディってどんな人？

19世紀生まれのスペインの建築家です。自然の形をお手本にして、曲線をたくさん使った建物を設計しました。真四角なビルとは正反対の個性的な建物です。ガウディが設計した建物は、ほとんどスペインのバルセロナにあり、どれも太陽いっぱいの海辺の町にぴったりです。グエル公園は、もとはグエルという人が注文した町でしたが、完成せずに公園になりました。有名なサグラダ・ファミリア聖堂もガウディの設計で、今でも建設が続いています。

作ってみよう

＼ 夢がいっぱい！ ／

ガウディのモザイクフォトフレーム

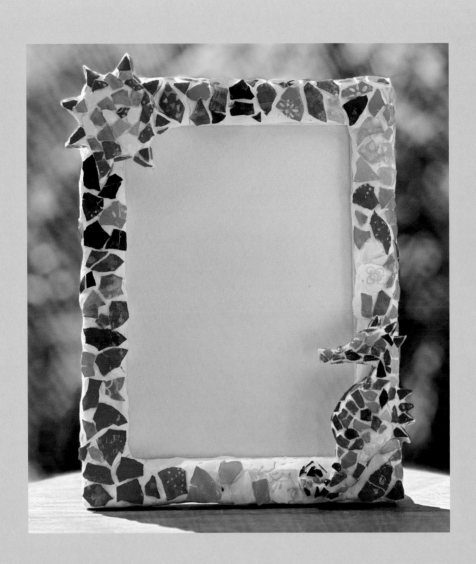

用意するもの

- フォトフレーム
 （100円ショップなどで買える）
- 卵のから

- 紙ねんど
- 絵の具と筆
- ペン

- マニキュアのトップコート
- 木工用ボンド

作り方

ガウディのモザイクフォトフレームの作り方

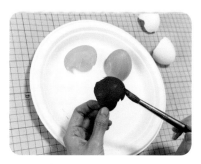

1 卵のからに絵の具でいろいろな色をぬってかわかす。

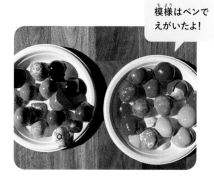
模様はペンでえがいたよ!

2 マニキュアのトップコートをぬってかわかす。

余った紙ねんどで、フレームをかざる好きな形を作る。

3 フォトフレームの枠の上に、紙ねんどをはる。

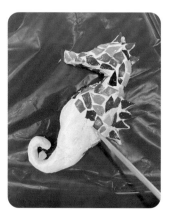

4 かざりに卵のからを、木工用ボンドではっていく。

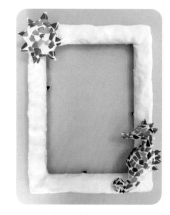

5 4を木工用ボンドでフレームにはる。

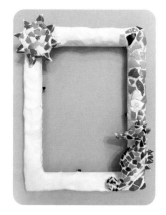

6 フレームにも卵のからを木工用ボンドではっていく。

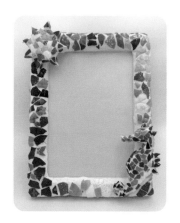

7 できあがり!

こんなのもできるよ!

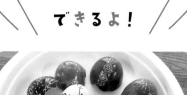
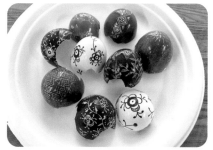

1 色をブルー系で統一して卵のからに色をぬる。

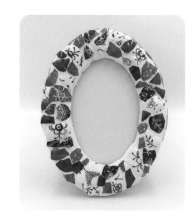

2 上と同じようにフォトフレームにはったら、できあがり!

工作すると見えてくる │ こんなところで暮らしたい！

公園になった夢の町

みなさんの「理想のお家」は、どんな家ですか？木の上にある家、2階のすべり台から出入りできる家、キリンが飼える家……夢は広がりますね。

ガウディは、家だけでなく町も考えました。町の入口には門番の家。お菓子の家のようなかわいい家です。その先には、大きな白い階段。トカゲの噴水、市場や野外劇場もあります。そして、波の形のベンチにかこまれた広場からは海が見わたせます。すてきでしょう？……でも、ここまで作ったのに、ガウディの夢の町は完成しませんでした。少し不便な場所で、住む人が集まらなかったからです。今では誰もが楽しめる公園になっています。

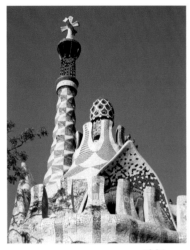

メルヘンチックな《グエル公園》の管理事務所。

割れたお皿のタイル

ガウディの公園が、おとぎの国のように美しいのは、カラフルなタイルのおかげです。よく見ると、きれいなもようがあるものもあります。割れたお皿などを材料にしているからです。昔、この地方で使われていた方法を、ガウディがよみがえらせました。

小さなタイルのでこぼこに、太陽が当たるとキラキラ光り、まるで夢の世界のようです。みなさんのフォトフレームも窓辺に置くと、キラキラしますよ。ぜひ試してみてください。

割れた食器などを使ったタイル。

見てみよう

ジャコメッティ《歩く男Ⅱ》

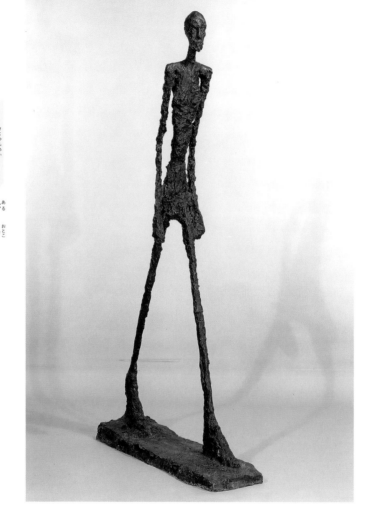

作品名　歩く男Ⅱ

作者名　アルベルト・ジャコメッティ

作られた時代　1960年（今からおよそ60年前）

作品のある場所　シカゴ美術館（アメリカ）

ジャコメッティってどんな人？

20世紀のフランスで活躍したスイスの彫刻家です。哲学者や詩人の友人たちからも刺激をもらいながら、作品を作りました。ある時、遠くにいる人を彫刻で表そうと考えましたが、絵のように背景がないのでうまくいきませんでした。そこで、消え入りそうに細い形の人を作ることを思いつきます。こうしてできた《歩く男Ⅱ》のような長細い人の彫刻は、新しい時代にふさわしいと感じた多くの人の心をとらえました。

\ カラフルモールが大変身！/

ジャコメッティの棒動物園

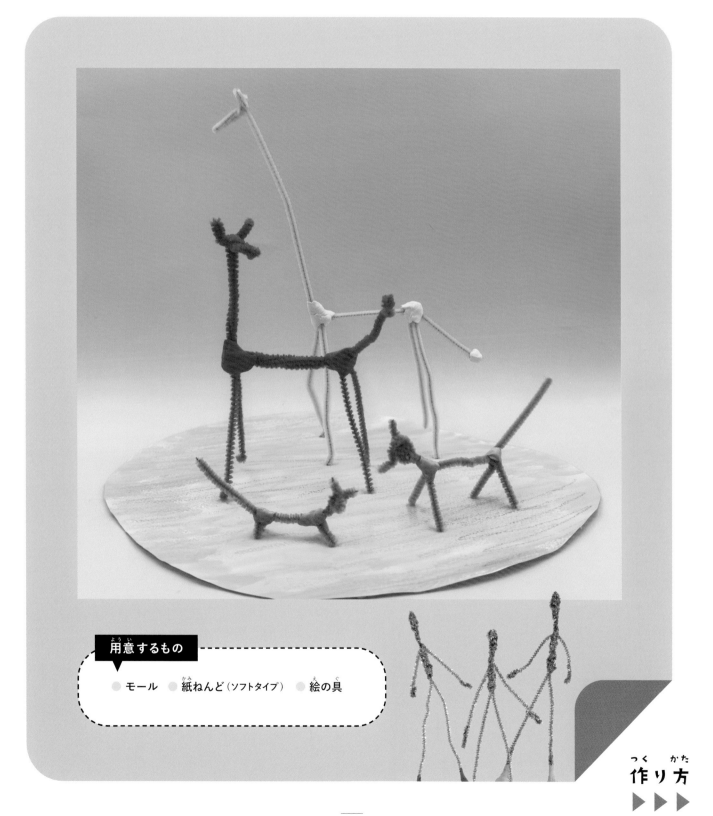

用意するもの

● モール　● 紙ねんど（ソフトタイプ）　● 絵の具

作り方
▶▶▶

ジャコメッティの棒動物園の作り方

1 どんな動物を作るか考える。

2 モールを折ったり、ねじったりして、動物の体のパーツを作っていく。

3 何本かのモールをつなげて、全体を考えていく。

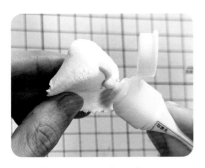

4 紙ねんどに絵の具をまぜて色をつける。

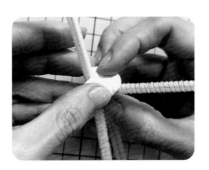

5 モールとモールを**4**の紙ねんどでつなげる。

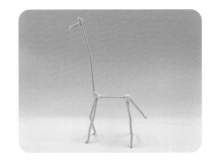

6 キリンのできあがり！ いろんな動物を作ってみよう。

きらきらモールで、ちょっとこわい宇宙人！

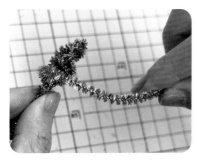

1 頭と身体の部分は、モールをくるくるとまきつける。

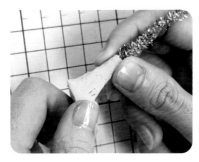

2 色をつけた紙ねんどで足をつくる。

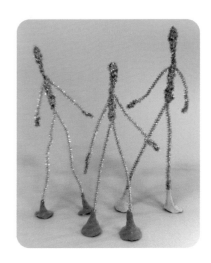

3 できあがり！

工作すると見えてくる ｜ 人間ってどんな姿？

弱くて強い人間

　ジャコメッティが作る人は、ガリガリです。29ページのミケランジェロの《ダヴィデ》と比べてみてください。筋肉ムキムキで自信満々の《ダヴィデ》と、ガリガリで弱々しい《歩く男Ⅱ》。何もかもが正反対です。

　ミケランジェロの時代の人は、「人間は心も体も美しい」と胸をはっていました。28ページで書いたように、神様に似た姿に作ってもらい、魂までふき込んでもらったと信じていたからです。でも、ジャコメッティの時代には、大きな戦争で人と人が傷つけ合い、残酷な事件もあったり、とてもそんな風には思えませんでした。だから正反対の姿の像を作ったのです。

　とはいえ、ジャコメッティが「人間は醜い」と、ただ絶望していたわけでもありません。人は生まれた時から美しいわけではなく、生き方次第で、美しくも醜くもなると感じていたからです。だから、《歩く男Ⅱ》は、消え入りそうに弱々しくても、2本の足でしっかりと立って、歩き出そうとしているのです。

仲間を作ってあげよう！

　人間のことばかり考えていたジャコメッティは、動物はほとんど作りませんでした。ガリガリのイヌやネコを少しだけ作りましたが、ほとんどは人です。でも、ジャコメッティのガリガリ人間にも仲間がいたら、きっとさみしくないはずです。カラフルなモールでかわいい仲間を作ってあげましょう。

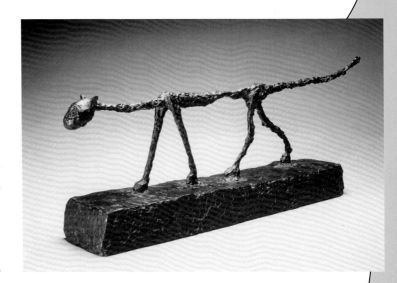

ジャコメッティ《ネコ》1954年

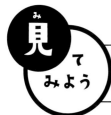

見てみよう

ダリ《記憶の固執》

作品名	記憶の固執	えがかれた時代	1931年（今からおよそ90年前）
画家名	サルバドール・ダリ	作品のある場所	ニューヨーク近代美術館（アメリカ）

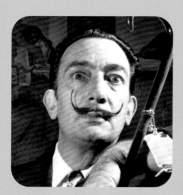

ダリってどんな人？

20世紀のスペインの画家です。とけた時計、馬のように脚の長いゾウ、たてがみが燃えるキリンなど、不思議なものをたくさんえがきました。どれも、人間の心の奥の奥にある、自分でも気づかない気持ちを表すために、夢で見たものや、頭に浮かんだイメージをヒントにして、ダリが作り出したものです。一度見たら忘れられないインパクトのある絵は、大人気になりました。

作ってみよう

\ 時間もとけちゃう!? /

ダリのぐにゃぐにゃ時計オブジェ

用意するもの

- プラ板（白いものがよい）
- ハサミ、カッター
- 油性ペン
- アルミホイル
- 軍手
- 段ボール
- 糸

作り方 ▶▶▶▶

61

ダリのぐにゃぐにゃ時計オブジェの作り方

白いプラ板がなければ、透明プラ板を紙やすりでこすってから使うといいよ！

1 プラ板に油性ペンで細長い時計をえがく。

あとで糸を結べるように、時計のてっぺんに、つまみをえがいておこう！

2 1をハサミで時計の形に切る。

予熱はしなくても大丈夫！

3 トースターに、ぐちゃぐちゃにしたアルミホイルをしき、2のプラ板を入れて加熱する。

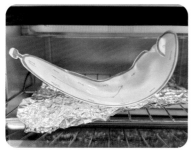

4 プラ板がぐにゃっとし始めたら、軍手をして取り出す。

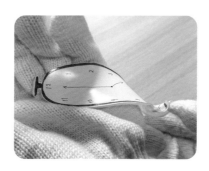

5 温かいうちに、好きな形にぐにゃっとさせる。

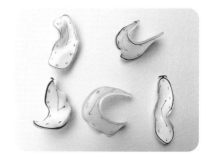

6 同じ手順で、ぐにゃぐにゃ時計をいくつか作る。

7 段ボールに好きな木の形をえがいてカッターで切り、図の赤線の位置に切り込みを入れる。

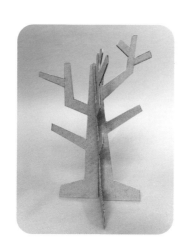

8 7のAとBを組み合わせたら、時計の台のできあがり！

9 時計を糸でつるしたら、オブジェのできあがり！

工作すると見えてくる ｜ 不思議の世界への入口

チーズみたいな時計

　プラ板をとかして作る、ぐにゃぐにゃ時計は、上手にできましたか? ダリは、ぐにゃぐにゃ時計を、夕食のチーズがとろける様子を見て思いついたそうです。おもしろいアイデアですね。とけるはずのない時計が、とけるからおもしろいのです。「当たり前」のことが大嫌いなダリは、わざとこんな時計をえがきました。

　とけた時計を見て、時間のことに思いをめぐらせた人もいるでしょう。時間はいつでも同じように進むの? 時間って何だろう? と、答えの出ない謎が、頭をぐるぐるした人もいるかもしれません。そう、ぐにゃぐにゃ時計は、不思議の世界への入口なのです。そんな「当たり前ではないもの」、他にも考えてみませんか?

なぞなぞのような絵

　同じ頃、ベルギーの画家マグリットはこんな絵をえがきました。パイプの絵の下に「これはパイプではない」とフランス語で書いてあります。まるでなぞなぞのようですが、分かりますか?「これは絵で、本物のパイプのように吸うことはできないから」。そう、正解です! さらに、マグリットは「なぜパイプという名前なのか? 別の言葉で呼んでもよいではないか」とも考えました。ものと、それを表す言葉、そして絵で表したもの、それぞれをとことん疑おうとしたのです。考えるときりがないですが、それを一枚の絵にしたところがおもしろいですね。

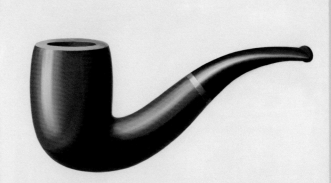

マグリット《イメージの裏切り》1929年

［著・工作］

音ゆみ子〈おと・ゆみこ〉

東京都生まれ。慶應義塾大学大学院文学研究科美学美術史学分野前期博士課程終了。府中市美術館学芸員。専門はフランス近代美術史。「世紀末、美のかたち」展、「マリー・ローランサン」展、「藤田嗣治展」、「アーツ・アンド・クラフツとデザイン　ウィリアム・モリスからフランク・ロイド・ライトまで」展、「インド細密画」展などを担当。「かわいい江戸絵画」展、「へそまがり日本美術」展など、日本近世絵画の展覧会にも関わり、「動物の絵　日本とヨーロッパ」展を共同企画する。府中市美術館のマスコットキャラクター「ぱれたん」の生みの親として、隔年開催の夏のぱれたん展覧会では、鑑賞と制作の両方を体験できる機会づくりに取り組む。

［写真提供・協力］

アフロ
サイネットフォト
DNP アートコミュニケーションズ
Los Angeles County Museum of Art
The Art Institute of Chicago
The British Museum
The Library of Trinity College Dublin
The Metropolitan Museum of Art, New York
The National Museum of Art, Architecture and Design
Rijksmuseum, Amsterdam

［クレジット］

© The Trustees of the British Museum：p.9 右下
Royal Academy of Arts, London：p.39 下
Yale Center for British Art, Paul Mellon Collection: p.39 中央 2 点
画像提供：ポーラ美術館 / DNPartcom：p.48
© The Metropolitan Museum of Art. Image source: Art Resource, NY：p.59
Photo：毎日新聞社／アフロ：p.12 下

［著作権］

© 2024 - Succession Pablo Picasso - BCF (JAPAN): p.2, p.48, p.51
© Salvador Dalí, Fundació Gala-Salvador Dalí, JASPAR Tokyo, 2024 G3535：p.60
© ADAGP, Paris & JASPAR, Tokyo, 2024 G3535: p.63

作って発見！
西洋の美術 2

2024 年 7 月 30 日　初版第 1 刷発行

著・工作　　音ゆみ子
発行者　　　大河内雅彦
発行所　　　株式会社東京美術
　　　　　　〒170-0011
　　　　　　東京都豊島区池袋本町 3-31-15
　　　　　　電話 03（5391）9031
　　　　　　FAX 03（3982）3295
　　　　　　https://www.tokyo-bijutsu.co.jp

印刷・製本　大日本印刷株式会社

工作協力

金子信久

ブックデザイン・イラスト

島内泰弘デザイン室

編集

久保恵子